LES PEINTRES VOLANTS,

OU

DIALOGUE

ENTRE UN FRANÇOIS ET UN ANGLOIS,

Sur les Tableaux exposés au Sallon du Louvre en 1783.

Elle (la Peinture) dont l'essor monte au-dessus du tonnerre.
(Mol. *Poëme du Val de Grâce*).

LES PEINTRES VOLANTS,

OU

DIALOGUE

ENTRE UN FRANÇOIS ET UN ANGLOIS,

Sur les Tableaux exposés au Sallon du Louvre en 1783.

L'ANGLOIS.

J'ASPIRE ardemment, cher Comte, à être témoin oculaire des beautés pittoresques dont vos lettres m'ont fait récit : puissé-je sortir aussi satisfait du Sallon, que je l'ai été de la superbe expérience du *Globe* que vous m'aviez annoncée ! Mais croyez-vous que le Génie de la Peinture ait su franchir sa sphère com-

A

mune, comme le *Globe ascendant*, l'atmosphère?

LE FRANÇOIS.

Vous estimerez à l'œil la hauteur de son vol mieux que je n'ai pu, Milord, vous le tracer par écrit.... Mais traversons la cour. Tandis qu'il est matin encore, puisqu'on nous permet l'entrée du Sallon, quoique nous ayons devancé l'heure où on l'ouvre au Public, nous pouvons, entre nous seuls, mettre à profit les momens qui s'écouleront, jusqu'à ce que la foule y soit introduite.

L'ANGLOIS.

Montesquieu (N°. 265) m'attache en passant; c'est un tribut d'admiration & de respect qu'il faut payer au Grand-Homme que nous retrace sa Statue. Quel ciseau mâle & ferme a su exprimer le noble caractère de tête, le coup-d'œil pénétrant de l'Auteur de l'*Esprit des Loix!*

LE FRANÇOIS.

Tournez la tête du côté opposé; c'est *Molière* (N°. 219). La figure en mouvement, quoiqu'assise, ce geste suspendu, ce regard fixe

qui obferve & faifit un ridicule, tout ne décèle-t-il pas le Poëte comique & l'Acteur ? On diroit qu'il repréfente lui-même un trait du *Mifan-thrope* qui l'a frappé.

L'ANGLOIS.

A cette légère teinte de férieux qui perce fur fon vifage, je le juge en effet occupé, non d'une Farce, mais d'une Pièce importante de caractere.

LE FRANÇOIS.

La Fontaine (N°. 234), dont il difoit, LE BON HOMME NOUS EFFACERA TOUS, eft dignement affocié à *Molière* : fon air de finceté & de naïveté le caractérife. Il paroît rêver au pied d'un arbre, & animer en ce moment le corps d'un renard qui s'approche & le regarde.

L'ANGLOIS.

La circonftance qu'a choifie l'Artifte en nous l'offrant dans l'attitude de repos où il demeura tout le jour, étoit la plus propre à peindre un efprit fufceptible de s'appliquer fortement jufqu'à s'oublier lui-même, en s'identifiant pour ainfi dire avec les perfonnages.

Le François.

Avançons: lorsqu'on arrive, on s'arrête à peine aux Sculptures de la cour, attiré vers les beautés de toute espèce rassemblées au Sallon.

L'Anglois.

Comme il s'annonce avec dignité! comme on sent un air de grandeur en montant les degrés du vaste escalier qui y conduit!

Le François.

L'illustre Protecteur des Arts, M. d'Angiviller, témoin de la gêne où l'ancien escalier trop étroit mettoit du matin au soir la foule des Curieux empressés qui pouvoient à peine défiler deux à deux, y a substitué celui que vous voyez, d'une coupe simple & hardie, aussi commode & aisé que celui-là l'étoit peu.

L'Anglois.

Et proportionné à l'étendue de la pièce la plus régulièrement vaste qui existe.

Le François.

Un vestibule ne sauroit être trop large pour

contenir la foule immense qui se porte journellement au Sallon. A la honte de nos Lycées académiques, les flots du Peuple ne tarissent point dans ce *Museum*.

L'Anglois.

Le vrai, en Peinture, est plus sensible ; le vrai & la variété le charment, & le ramènent fréquemment au Sallon.

Ce qui saute aux yeux en entrant, c'est la quantité de Tableaux d'Histoire qui occupent les deux tiers de la Salle, & montent çà & là dans la voûte spacieuse : la plupart sont sans cadre, & n'en ont pas besoin.

Le François.

Mais les petits, comme autant de bijoux, doivent être enchâssés précieusement, & le sont. La classe de ces derniers n'est pas moins nombreuse. Que de Portraits brillans, en partie semés de la main des Grâces ! que de Paysages charmans, & de *Ruines* plus belles encore !

L'Anglois.

Il y avoit moins de tout cela autrefois.

LE FRANÇOIS.

Oui : mais nous y perdions de jolies choses. Celles-ci ont de plus le mérite de la difficulté vaincue, celui de renfermer beaucoup d'objets dans un petit espace. Voyez, par exemple, *le Coucher* (N°. 31) de Vernet : ce n'est sûrement pas le couchant de son génie. Que j'aime cette multitude d'objets variés qu'il nous offre, & qu'il dispose avec netteté ! Dans ce luxe, rien de superflu : tout concourt à l'expression & au développement du sujet. Il a marqué l'heure du jour par un effet de lumière très gracieux & très-vrai. De longues ombres sur le devant, une lueur rougeâtre dans le lointain, qui éclaire en mourant le sommet des montagnes, indiquent le soleil à l'horizon comme dans la Nature.

L'ANGLOIS.

Ce qui intéresse, c'est qu'il semble historier ses sujets ; il met par-tout l'homme en scène, & dans une situation attachante. Ici l'on se figure d'avance la honte & l'embarras des Baigneuses, si elles se voyoient f ses par les regards d'un homme qui paroît se glisser derrière un arbre. Là vous croyez entendre

les cris; vous partagez les angoisses d'un malheureux (petit Tableau numéroté 37) à l'aspect du corps de sa femme étendue, les membres pendants, sur une roche battue par les vagues, où s'est brisé leur vaisseau.

LE FRANÇOIS.

L'*Orage* (N°. 100), de M. Hue, a bien ce genre d'intérêt. Au lieu de faire lutter les figures contre le vent dans la plaine, il les a placées sur un frêle pont de planches, où elles sont dans un péril imminent, & font des efforts mutuels pour se retenir. M. Hue ne supplée pas par la quantité seule aux productions de M. Vernet, devenues plus rares: on voit encore avec plaisir son *Coucher* (N° 98), après celui-là. L'œil perce à travers la *Forêt* (N°. 99), qui est du même côté: la touche des arbres & le choix du site sont de bon effet.

L'ANGLOIS.

J'aime à voir, pour plus grande perfection, M. de Machy (N°. 47) & lui concourir à l'exécution du même ouvrage; former, l'un l'Architecture la plus pittoresque, & l'autre un clair de Lune des plus vrais & des plus frappans. Que seroit-ce donc qu'un Tableau

qui réuniroit les Fabriques du premier, le Paysage du second, & les Animaux de Casanove! Mais laissons ces objets; c'est commencer par où l'on finit. Voyons d'abord les Tableaux d'Histoire.

LE FRANÇOIS.

Il faut vous répondre. Casanove fait supérieurement le Paysage: témoin ce *Pont ruiné* (N°. 52), que vous voyez frais & pétillant de couleur: mais le mauvais jour qu'il reçoit ne lui est pas favorable. Il faut avouer que ses Animaux sont parfaits; sa *Vache* (N°. 54) est prise dans un bel aspect, d'une agréable couleur, & d'une touche moëlleuse & brillante.

L'ANGLOIS.

Le *Veau* (N°. 195), qui semble mis en parallèle au-dessus, & dont le mufle paroit hardiment touché, n'est point de sa main, sans doute: car la Vache du fond, vue de flanc, offre un ton de couleur triste & désagréable.

LE FRANÇOIS.

Ce Tableau d'un Agréé, son *Attaque de Hussards* (N°. 196), & son *Marché d'Animaux* (N°. 197), prouvent qu'il ira loin.

L'Anglois.

Oui, s'il apprend à opérer difficilement. Mais passons à l'Histoire.

Le François.

Attendez.... Seroit-ce parce qu'il est matin, qu'un léger brouillard semble me voiler ces objets? Ah! j'entrevois des *Ruines*; je reconnois M. Robert : il a, comme *le Lorrain*, l'art de rendre palpables aux yeux les vapeurs de l'air. Le site de son *Pont sur le Tibre* (N°. 62) respire la teinte brillante du ciel d'Italie. De légers grouppes de Blanchisseuses, répandues le long de l'eau sous l'arcade qu'éclaire un jour lumineux, agitent le linge à travers l'eau claire & troublée par intervalles. De dessous l'arc majestueux, l'œil s'échappe dans des lointains rians, & distingue clairement la Campagne de Rome dans la perspective.

L'Anglois.

D'accord : le Tableau est joli ; mais gardons les descriptions pour les belles choses.

Le François.

Eh! n'est-ce rien de beau que le vrai?

Voyez comme l'on pénètre dans l'intérieur de cet *Atelier* (N°. 61), comme l'on perce la voûte creusée dans l'enfoncement ! Voilà des jours bien vrais, causés par diverses ouvertures laissées entre les colonnes, ou pratiquées dans la charpente du toit ! Que M. Robert (N°. 67) manie la plume ou le pinceau, son dessin est toujours facile & léger, & les illusions de l'Optique également bien rendues. A propos d'illusions, voici des Fleurs (N°. 77) vives & fraîches, produisant de loin, comme de près, un effet de vigueur surprenant.

L'Anglois.

Mais il leur manque le précieux fini de Van Spaendonck. C'est un redoutable voisin pour Madame Vallayer (N°. 88), que le Tableau qui sert de pendant au sien, quoique plus foible d'effet, plus petit, & à proportion moins fourni de fleurs. Les Tulipes & les Roses du Flamand sont d'une vérité qui séduit. Ce seroit bien *Van-Huysum*, son Compatriote, s'il avoit son velouté, sa couleur chaude, & s'il donnoit plus de mouvement à ses Insectes. Mais, encore une fois, laissons-là ces bagatelles, & parlons d'Histoire.

LE FRANÇOIS.

Ouvrez ces Pêches (N°. 90), il s'en exhalera une odeur délicieuse. Ces Insectes sont bien de l'illusion, quoi que vous en disiez, & je les ai presque chassés de la main.

L'ANGLOIS.

Vous êtes un homme à illusions ; vous allez croire aussi que ces Bas-Reliefs (N°. 106) sont de bronze ?

LE FRANÇOIS.

J'en jurerois.

L'ANGLOIS.

Mais ne pariez pas; portez y la main.

LE FRANÇOIS.

Ma surprise est extrême Je n'ai vu qu'en une Eglise de Cambray de pareils prodiges; c'est le pinceau du célèbre *Geerards* d'Anvers qui les a opérés. M. Sauvage seroit-il son Elève ?

L'ANGLOIS.

Je l'ignore; mais si le relief de ces objets d'un certain point de vue vous étonne, que direz-vous donc de ces Tableaux qui sur-

prennent, vus de près, par la finesse & la vérité des détails, de ces Wille, par exemple, beaux & finis comme d'émail?

LE FRANÇOIS.

Oh! ils font bien précieux! Les *Délices maternelles* (N°. 145) se nommeroient mieux les Délices des Amateurs. Qui n'auroit pour la *Cléopatre* (N°. 146) les yeux de Marc-Antoine? La jeune fille à sa toilette m'offre le profil d'une Grâce : elle se regarde avec complaisance, & se rengorge en se mettant le *Bouquet* (N°. 144) qui lui va si bien.

L'ANGLOIS.

Je vois qu'il faut achever la partie avant de quitter le jeu. Eh bien, puisqu'il en est ainsi, savez-vous de tous les morceaux d'agrément celui qui m'a flatté le plus? C'est la *Paix ramenant l'Abondance* (N°. 115). Il est peint avec la force & le brillant des Flamands : la vivacité des chairs, la rondeur des figures, le jeu & l'éclat des draperies, tout cela fait l'ensemble le plus merveilleux.

LE FRANÇOIS.

Desirez-vous voir l'Auteur? il est présent; le voici (N°. 119).

L'Anglois.

Quoi! cette jeune Femme?.... Le joli Portrait! peint par elle auſſi ſans doute?

Le François.

Par elle-même. Elle s'eſt repréſentée en attitude de peindre, dans un accoûtrement leſte, le mantelet retrouſſé ſous le bras, & la tête ombragée d'un chapeau qui la garantit du grand jour. Deux autres Académiciennes (Nos. 39 = 133), Meſdames Vallayer & Guyard, expoſent auſſi leurs grâces au Sallon; mais *Pâris* adjuge la pomme à Madame Le Brun.

L'Anglois.

C'eſt *Briſard* (N°. 123) ici, ſi je ne me trompe, ou le *Roi Léar*, à ce front reſpectable, quoiqu'altéré par le malheur, à ces yeux avides, qui, en s'ouvrant, apperçoivent & fixent la lumière?

Le François.

Tout le monde l'a reconnu. Mais venez voir le chef-d'œuvre des Portraits & de Madame Guyard, *l'Elève reconnoiſſant qui modèle le portrait de ſon Maître* (N°. 125). Quelle phy-

sionomie mâle & parlante! Comme ce bras nud, correctement dessiné, paroît de relief & sortir de la toile!

L'Anglois.

Je l'aime d'autant plus qu'il est historié... & de la main d'une femme.

Le François.

Voyez, dans celui de M. Roslin (N°. 40), peint par lui-même, si l'air du visage est plus ouvert, si le bras droit se détache mieux du fond !

L'Anglois.

Je m'arrête.... & considère avec surprise les Portraits de M. & de Madame Necker (N°[s] 48 & 49). Les carnations fraîches ! & les belles mains, comme de *Vandyck !* La vie respire dans les traits de la femme. A ces lèvres légérement entr'ouvertes, ne diroit-on pas qu'elle va parler? Le coloris de M. Duplessis est doux & harmonieux.

Le François.

Oh! s'il peignoit les étoffes comme M. Roslin! *Terburg* lui-même eût-il mieux rendu le satin de la robe de la *jeune Fille*, ornant la *statue de l'Amour* (N°. 41)?

L'ANGLOIS.

Les étoffes du premier ne laissent pas d'avoir leur mérite. Si M. Roslin plutôt peignoit les carnations comme lui! Donnez à l'un ce qui manque à l'autre, vous en ferez un Peintre parfait. Il est vrai que la vivacité des teintes qu'emploie M. Roslin, donne à ses Portraits un air de vie, mais ils offrent dans les femmes une nature fardée; peut-être est-ce la faute de leurs modèles! il a bien fallu les enluminer, puisque nos visages à la mode le sont.

LE FRANÇOIS.

Ses Portraits d'hommes, en revanche, sont naturellement exempts de ce défaut. (N°. 38 & 42).

L'ANGLOIS.

En voici (*divers Portraits Suédois par Wermuller*) de bien estimables après ceux-là, sur-tout celui du *Baron de Staal*, aussi grassement peint qu'il est drapé d'une manière entendue. Mais il en est dont la carnation délicate, tirant sur l'ivoire, conviendroit mieux aux blanches peaux de nos blondes.

LE FRANÇOIS.

C'est la faute du climat, si c'en est une,

Les Suédois, plus avant dans le Nord, ont généralement le teint plus blanc que les autres Européens. Ainsi reconnoît-on, non-seulement le costume, mais le flegme Hollandois, dans le Portrait en pied de M. *Van-Outryve* (N°. 36), peint de bonnes couleurs locales par M. Suvée, que j'aime néanmoins mieux dans l'Histoire. Là, il joint l'élégance & la grâce à la correction du dessin....

L'Anglois.

Vous louez là les qualités historiques qui constituent le grand Peintre ; vous devenez sérieux ; vous voilà donc amené au point de goûter l'Histoire, & d'avoir enfin des yeux pour elle.... Mais.... le brûlant M. Doyen nous manque !...

Le François.

On s'en apperçoit ; le Sallon est moins chaud.

L'Anglois.

Passons à M. Vien.

Le François.

M. Vien respire toujours le goût antique. La sagesse de la composition, la grâce mâle & l'élégance du dessin, par-tout une égale
pureté

pureté de couleurs, mais d'un éclat tempéré & ami de l'œil, en général une noble simplicité, caractérisent ses Ouvrages. Celui-ci (N°. 1) vous transporte aux temps fabuleux dont parle Homère; c'est vraiment le vieux Priam & c'est la mère d'Hector. Les principaux personnages y tiennent la place la plus apparente Le jet des draperies en est ample & majestueux. Hécube s'avance dans une attitude aussi suppliante que noble; les soucis maternels sont tracés sur son front, qui brille empreint du plus beau caractère.

L'Anglois.

Si M. Vien eût animé ses carnations un peu cendrées! S'il ne régnoit pas un peu de froid dans la composition!...

Le François.

Mais le sujet ne demandoit-pas plus de chaleur.

L'Anglois.

N'a-t-il pas resserré aussi ses personnages? Les figures sont moins gênées, & il y a plus d'air & de champ dans celui des *deux Veuves* (N°. 2).

Le François.

La scène est différente; elle se passe dans

une plaine, & là dans l'enceinte d'un Palais. Ici les fonds, moins fenfibles dans l'éloignement, prennent un ton plus vaporeux; les figures fe diftribuent fans monotonie dans l'efpace partagé en divers plans; la variété & le contrafte des parties, la diverfité des objets, ce grouppe fuyant, ces draperies en mouvement, ces tons pétillans de lumière encore plus que de couleur, opèrent le bel effet qui vous a frappé.

L'Anglois.

Le poétique de la compofition ne mérite pas moins d'éloges. Si la femme, que fa groffeffe exclut des honneurs du bûcher, n'eft vue que parderrière, le Peintre a voulu fans doute nous épargner l'afpect d'une femme enceinte. La jeune Veuve intéreffe : mais je trouve la carnation un peu blanche pour une Indienne.

Le François.

C'eft du moins plus agréable que l'afpect du cadavre étendu fur le bûcher, que l'on va brûler.

L'Anglois.

Il n'y a rien là de choquant ; c'eft ce fujet-ci qui va vous paroître atroce (N° 11).

LE FRANÇOIS.

Une femme poignardée par un Bourreau ! ce ne peut être qu'un martyre.

L'ANGLOIS.

Oui, c'eſt le martyre de l'honneur ; c'eſt un père qui ôte la vie à ſa fille, pour ſauver ſa vertu. Le Peintre a ſuivi l'Hiſtoire.

LE FRANÇOIS.

Que ne puis-je retenir la main prête à frapper ! Cruelle nourrice, pourquoi n'arrêtez-vous pas le coup ?

L'ANGLOIS.

Pouvoit-elle prévoir le deſſein inoui du père, qui auſſi-tôt frappe qu'il a levé le bras ? Mais il n'a pas frappé encore, il va frapper ; & c'eſt ce moment qui vous a pénétré de crainte, & fait jetter un cri, le plus bel éloge du choix de l'inſtant & de la force du pinceau de l'Artiſte.

LE FRANÇOIS.

Le ſujet de Mathatias, où le coup eſt porté, ne laiſſe pas d'inſpirer la terreur (N°. 5).

L'Anglois.

Sur-tout aux Juifs. Le coup est porté, & devoit l'être : l'Israëlite puni, les autres effrayés du châtiment, craignent de se l'attirer. Voyez comme le Machabéen, animé d'un saint zèle, le couteau tout sanglant, menace d'un pareil sort quiconque sacrifiera aux Idoles, & quelle impression fait sur les Juifs la menace qu'il vient d'exécuter; comme ces enfans montrent, l'un à l'autre, & semblent s'avertir de ne pas imiter l'Idolâtre égorgé! Le ton & le goût de dessin se trouvent convenir au sujet : les airs de tête, le teint de la peau, la forme & la couleur des vêtemens, figurent le Peuple grossier de la Judée.

Le François.

Aussi l'Artiste excelle-t-il à peindre des sujets communs, & pris dans la simple Nature. Regardez sa *Payfanne* (N°. 6); voyez son *Vieillard Voyageur* (N°. 7): il est bon là, M. Lépicié; considérez encore le joli minois d'un petit *Enfant* (N°. 8) son air de vie, son rire de satisfaction, en voyant pirouetter le sabot léger que son fouet a frappé.

L'Anglois.

Voici une scène (N°. 13) dont les figures

rustiques ne demandoient pas plus de finesse de pinceau que les personnages Juifs de M. Lépicié. *Herminie* attire principalement l'attention. Mais d'où vient que le Vieillard a l'air souffrant ?

LE FRANÇOIS.

C'est de compassion pour le sort de l'intéressant Voyageur égaré. Le svelte de la taille n'est nullement déguisé sous l'habit guerrier; ses traits délicats, sa démarche gracieuse, ses gestes mous & arrondis, la trahissent : *Le sexe perce à travers l'habit.*

L'ANGLOIS.

L'Aurore qui commence à poindre, le grouppe des jeunes Bergers, l'occupation paisible & douce du Vieillard, devroient achever de produire une agréable sensation.

LE FRANÇOIS.

Le crépuscule permet à peine de distinguer les objets, sur-tout dans un bois; ils sont comme noyés dans une teinte monotone : on s'est attaché à soigner les parties principales qui attirent le plus la vue.

L'ANGLOIS.

La vue se porte plus volontiers vers le

(22)

Tableau d'*Astyanax* (N°. 29), placé du même côté.

LE FRANÇOIS.

L'attrait de la couleur y contribue.

L'ANGLOIS.

Et l'intérêt du sujet, qui s'explique de lui-même. L'ordre du supplice est clairement donné, & le genre indiqué par le geste impérieux d'Ulysse, qui, le bras tendu en avant, montre du doigt aux Grecs le précipice où ils doivent conduire la victime. C'est dommage que M. *Ménageot* soit placé trop haut.

LE FRANÇOIS.

Voudriez-vous qu'il tînt tout seul deux places également avantageuses ? Son *Tableau allégorique* (N°. 30), mis, comme le sujet le demandoit, dans un jour favorable, présente, dans toute sa force, le coloris le plus frais & le plus brillant.

L'ANGLOIS.

Le sujet, composé avec goût, se développe avec clarté : les formes ont de la rondeur, se dessinent nettement & bien. L'allusion ingénieuse de la Victoire, qui grave l'époque de la naissance du Dauphin, est digne de Rubens.

LE FRANÇOIS.

Ce qui ajoute à la clarté, c'est la ressemblance exacte des Magistrats.

L'ANGLOIS.

Mais l'uniforme répétition des perruques poudrées & des robes de velours rouges traînantes...

LE FRANÇOIS.

Le désagrément en est sauvé en partie par les attitudes variées des figures du grouppe, & par les masses de clair & d'ombre qui le font tourner agréablement.

L'ANGLOIS.

S'il n'eût pas fallu qu'en même temps que le jour jaillît du royal Enfant comme d'un foyer de lumière, les Magistrats occupassent de leur côté le premier plan, les deux grouppes n'auroient pas à-peu-près le même degré de force, & il en eût résulté un ton moins égal.

LE FRANÇOIS.

Il n'y a pas jusqu'aux figures & aux vêtemens du Peuple qui ne soient disposés & peints d'une manière très-saillante. Si la couleur de M. Ménageot repose moins doucement la vue que celle de M. Vien, on ne peut pas dire qu'elle la fatigue & manque d'harmonie.

L'Anglois.

Un Tableau dont le coloris foible ne peut fatiguer l'œil, & qui pourtant manque d'union, c'est la *Fête à Palès* (N°. 32).

Le François.

Une grâce antique respire dans la composition : sagement ordonnée, elle offre l'élégance & la correction réunies. Le costume & le cérémonial s'y observent exactement ; c'étoit l'usage de faire tourner les troupeaux autour de l'autel. Quelle bonne entente dans la disposition des membres de la figure appliquée à cet exercice ! Le Tableau de la *Résurrection* (N°. 33), du même Auteur, pèche moins par le défaut d'accord ; elle ne laisse pas de faire du fracas.

L'Anglois.

M. Suvée a contrasté avec raison les têtes du Christ & des Soldats, en ne donnant pas à ces derniers l'air de noblesse qui ne convient qu'au Sauveur. Puisse son Ouvrage porter le goût du dessin chez les Flamands, auxquels il est destiné !

Le François.

La *Fête à Palès*, ou l'*Eté*, me plaît beau-

coup; mais je ne sais quel charme de coloris m'entraine vers l'Automne, ou la *Fête à Bacchus*, de M. Lagrenée le jeune. Les ingénieux grouppes d'enfans, diversifiés de regards & d'attitudes ! comme il est léger, suave & transparent de couleur ! Les jolis *Albanes* (N°s. 15, &c.) qui règnent de lui autour du Sallon, les sujets de *Télemaque* (N°s. 21 & 22), ne montrent point de plus gracieux contours, ni une touche plus tendre & plus aimable.

L'ANGLOIS.

Il a traité avec l'*Albane* le sujet de *S. Jean prêchant dans le Désert* (N°. 20). Mais je crois son style, qui a peu de nerf, plus convenable aux sujets de pur agrément, qu'aux sujets sérieux.

LE FRANÇOIS.

Voudriez-vous que le *S. Jean* sût traité avec la fermeté de dessin du *Paralytique* de M. Vincent (N°. 95)?

L'ANGLOIS.

Il manque peut-être autant de force à l'un, qu'il faudroit de grâce à l'autre.

LE FRANÇOIS.

Cette dernière qualité ne manque point à M. Vincent.

L'Anglois.

Je ne dis pas qu'il en soit dépourvu. Son *Enlèvement d'Orythie* (N°. 94), & le *Paralytique* même, prouvent le contraire; mais sans parler du mérite qu'il a d'ailleurs, & de son art de draper les figures, un dessin sévère & énergique fait son principal caractère: qualité bien rare aujourd'hui.

Le François.

La touche vigoureuse & expressive de M. David, promet beaucoup de ce côté : néanmoins la tête de de son *Andromaque* (N°. 162) a de la grâce; les pleurs brillants qui s'échappent de ses yeux, ne la rendent que plus belle.

L'Anglois.

Comme son visage exprime l'accablement de la douleur! Assise auprès du corps de l'infortuné, elle ne voit que l'époux qu'elle a perdu ; elle oublie les caresses de l'enfant, qui passe en flattant la main sur son sein pour la consoler.

Le François:

Je partage son affliction; mais l'aspect dé-

fagréable du cadavre, la draperie dénuée de couleur....

L'ANGLOIS.

Le faillant des côtes fortement prononcées, le gris lugubre des vêtemens, portent une impreffion de triftefle plus fombre à l'ame.

LE FRANÇOIS.

L'éducation d'Achille (N°. 167), de M. Renaud, n'eft pas non plus fans vigueur. Remarquez le torfe du Centaure, la pofition d'*Achille* conforme à fon action, la fraicheur & la finefle de la peau....

L'ANGLOIS.

Plus délicate encore dans la figure d'*Andromède délivrée par Perfée* (N°. 166). Ce que je n'approuve pas, c'eft la taille exceffive & la nudité du Héros.

LE FRANÇOIS.

Que le Peintre n'a-t-il repréfenté *Andromède* avant fa délivrance? Elle eût intéreffé davantage.

L'ANGLOIS.

Il falloit éviter la répétition d'un trait déja mis en tableau. En fuppofant la difette de fujets neufs, il y auroit un parti à prendre;

ce seroit de choisir les faits dans l'histoire de son pays.

L e F r a n ç o i s.

C'est ouvrir, comme vous savez, à nos Peintres un champ fécond à moissonner.

L' A n g l o i s.

Et quelquefois aux dépens de ma Nation. Que m'importe ? je ne vois que le profit qu'en retireroient les Beaux-Arts.

L e F r a n ç o i s.

Voici bien un sujet de nuit pris dans notre Histoire ; c'est *Maillard tuant Marcel, Prévôt de Paris* (N°. 86) : sans lui, la Ville étoit livrée aux rebelles. Le sujet, d'ailleurs exécuté avec feu, intéresse, mais de loin. Un morceau, d'un agréable intérêt, par exemple, c'est la *Naissance de Louis XIII* (N°. 179). *Henri IV*, l'air content & animé, une main levée au Ciel, présentant de l'autre une épée à son fils, paroît désirer qu'il ne s'en serve que pour la gloire & le soutien de son pays. La mère s'est soulevée de dessus son lit pour contempler l'action du Prince son époux Mais je m'apperçois que le Sallon est ouvert... & voici la foule des Curieux qui afflue Remettons la suite de la conversation à une

autre fois.... Eh bien, Milord, êtes-vous satisfait?

L'ANGLOIS.

Oui, Comte.... Le Sallon est riche en sujets élevés, & rarement est-on demeuré au-dessous.... Les Peintres, je l'avouerai, ont pris cette année un bel essor, & ce font vraiment..... les PEINTRES VOLANTS.

F I N.